歷代碑帖精選叢書[二十]

U0101838

宋 蘇軾

寒食詩帖 前赤壁賦

蘇軾 書

西泠印社出版社

自我来黄州已過三寒食

寒食詩帖　自我來黃州，已過三寒食。年年欲惜春，春去不容惜。今年又苦雨，兩月秋蕭瑟。臥聞海棠花，泥

窈悵今年又苦雨両月秋

蕭瑟臥聞海棠花泥汙

汙藥支雪開中偷貲

玄夜半真省乃何珠少

罕罘而之更□

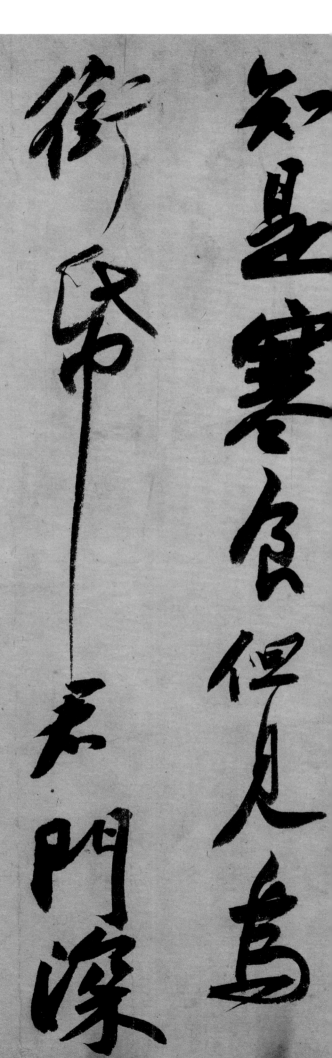

知是寒食但見烏銜

紙君門深

水雲裏。空庖煮寒菜，破竈燒濕葦。那知是寒食，但見烏銜紙。君門深

扛重墳墓玉在万里邊也擬

哭塗窮那尿吹呆

趙

右黄州寒食二首

九重，墳墓在万里。也擬哭涂窮，死灰吹不起。　右黄州寒食二首

赤壁賦

壬戌之秋七月既望蘇子与客泛舟游于赤壁之下清風余來水皮不興

誦明月之詩

右繫文待詔補三十六字

前赤壁賦　赤壁賦。壬戌之秋，七月既望，蘇子與客泛舟，游于赤壁之下。清風徐來，水波不興。舉酒屬客，誦明月之詩，

少焉月出於東山之上徘徊

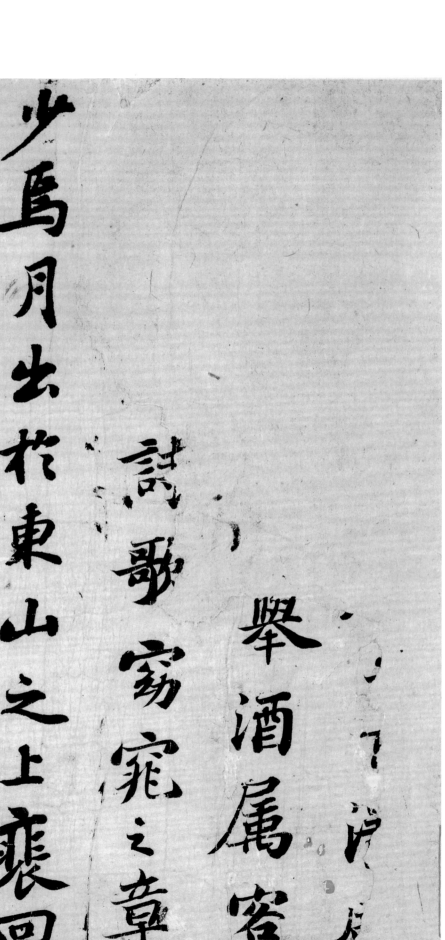

舉酒屬客

誦歌窈窕之章

歌窈窕之章。少焉，月出於東山之上，徘徊於斗牛之間。白露橫江，水光接天。縱一葦之所如，陵萬頃之茫然。浩浩乎如憑虛御風，而不知其所止；飄飄乎

光接天縱一葦之所如陵

万頃之茫然浩、乎如馮虚

泝風而不知其所止飄飄乎

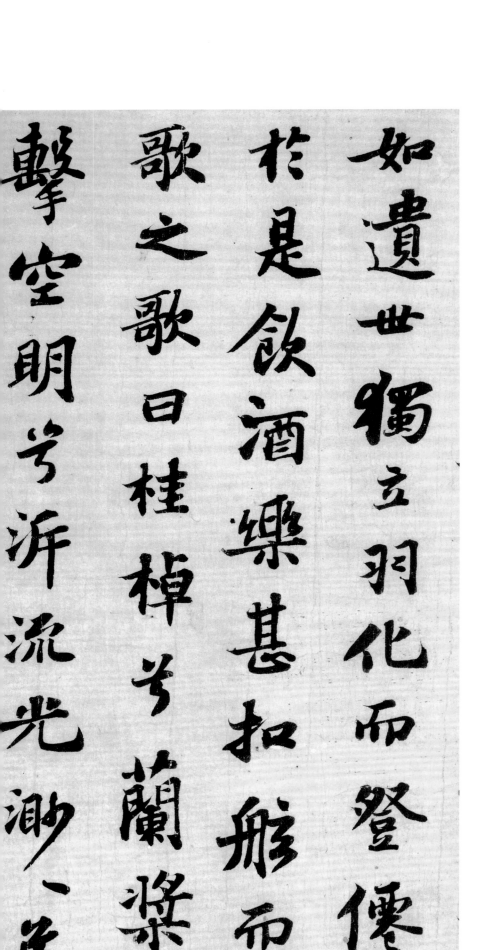

如遺世獨立羽化而登僊

於是飲酒樂甚扣舷而

歌之歌曰桂棹兮蘭槳

擊空明兮泝流光渺渺兮

余懷望美人兮天一方客有

吹洞簫者倚歌而和之其

聲嗚嗚然如怨如慕如

如遺世獨立，羽化而登僊。於是飲酒樂甚，扣舷而歌之。歌曰：桂棹兮蘭槳，擊空明兮溯流光。渺渺兮余懷，望美人兮天一方。客有吹洞簫者，倚歌而和之。其聲嗚嗚然，如怨如慕，

如

泣如訴餘音嫋嫋不絕如

縷舞幽壑之潛蛟泣孤

舟之嫠婦蘇子愀然正

襟危坐而問客曰可謂其

然也客曰月明星稀烏鵲

南飛此非曹孟德之詩乎

西望夏口東望武昌山川

泣如訴，餘音裊裊，不絕如縷。舞幽壑之潛蛟，泣孤舟之嫠婦。蘇子愀然，正襟危坐，而問客曰：何爲其然也，客曰：月明星稀，烏鵲南飛，此非曹孟德之詩乎。西望夏口，

東望武昌，山川

相繆鬱乎蒼之此非孟德
之困於周郎者乎方其破
荊州下江陵順流而東也
舳艫千里旌旗蔽空釃

酒臨江橫槊賦詩固一世之雄也而今安在哉況吾与子漁樵於江渚之上侶魚

相繆，鬱乎蒼蒼，此非孟德之困於周郎者乎。方其破荊州，下江陵，順流而東也，舳艫千里，旌旗蔽空，釃酒臨江，橫槊賦詩，固一世之雄也，而今安在哉。況吾與子漁樵於江渚之上，侶魚

鰕而友麋鹿駕一葉之扁
舟舉匏樽以相屬寄蜉
蝣於天地渺浮海之一粟
哀吾生之頁臾羨長江云

無窮挾飛仙以遨游抱

明月而長終知不可乎驟

得託遺響於悲風蘇子

蝦而友麋鹿，駕一葉之扁舟，舉匏樽以相屬。寄蜉蝣於天地，渺浮海之一粟。哀吾生之須臾，羨長江之無窮。挾飛仙以遨游，抱明月而長終。知不可乎驟得，託遺響於悲風。

蘇子

曰客亦知夫水与月乎逝者

如斯而未嘗往也盈虛者

如彼而卒莫消長也蓋將

自其變者而觀之則天地

曽不能以一瞬自其不變者而觀之則物与我皆無盡也而又何羨乎且夫天地

曰：客亦知夫水与月乎，逝者如斯而未嘗往也；盈虚者如彼，而卒莫消長也。蓋將自其變者而觀之，則天地曾不能以一瞬；自其不變者而觀之，則物与我皆無盡也，而又何羨乎。

且夫天地

之間物各有主苟非吾之
所有雖一毫而莫取惟
江上之清風与山間之明
耳得之而為聲目

之間，物各有主，苟非吾之所有，雖一毫而莫取。惟江上之清風與山間之明月，耳得之而爲聲，目遇之而成色，取之無禁，用之不竭，是造物者之無盡藏也。而吾与子之所共食。

客喜

之而成色取之無禁用之
不竭是造物者之無盡藏
也而吾与子之所共食客喜

而笑洗盞更

酌肴核

既盡杯盤狼

籍相与枕

藉乎舟中不知東方之既

而笑，洗盞更酌。肴核既盡，杯盤狼籍。相与枕藉乎舟中，不知東方之既白。軾去歲作此賦，未嘗輕出以示人，見者蓋一

軾去歲作此賦未嘗

輕出以示人見者蓋一

二人而巳

欽之有使至求近文

道親書以寄勾雜

欽之愛我必深藏之

不出也又有後赤壁

賦筆倦未能寫當

二人而已。

欽之有使至，求近文，遂親書以寄。多難畏事，欽之愛我，必深藏之不出也。又有後赤壁賦，筆倦未能寫，當

不出也又有後赤壁

賦筆倦未能寫當

俟後信軾白

俟後信。軾白。

圖書在版編目（ＣＩＰ）數據

宋蘇軾寒食詩帖、前赤壁賦 / 觀社編. -- 杭州 ：
西泠印社出版社，2023.6
（歷代碑帖精選叢書）
ISBN 978-7-5508-4139-0

Ⅰ．①宋… Ⅱ．①觀… Ⅲ．①行書－碑帖－中國－北
宋 Ⅳ．①J292.25

中國國家版本館CIP數據核字(2023)第087183號

歷代碑帖精選叢書〔二十〕　觀社 編

宋蘇軾寒食詩帖 前赤壁賦

宋 蘇軾 書

出品人　江　吟
出版發行　西泠印社出版社
地　址　杭州市西湖文化廣場三十二號五樓
聯繫電話　〇五七一－八七二四三〇七九
責任編輯　劉遠山
責任校對　劉玉立
責任出版　馮斌強
經　銷　全國新華書店
製　版　杭州如一圖文製作有限公司
印　刷　杭州捷派印務有限公司
開　本　八八九毫米乘一一九四毫米　十六開
印　張　四點二五
印　數　〇〇〇一－二〇〇〇
書　號　ISBN 978-7-5508-4139-0
版　次　二〇二三年六月第一版　第一次印刷
定　價　陸拾陸圓

版權所有　翻印必究　印製差錯　負責調換